U0164829

禪修・觀音拳

Chanxiu – Guanyin Quan

潘慧君　編著

Poon Wai Kwan Author

YouTube 觀看視頻

微信掃碼觀看

《國際武術大講堂系列教學》
編委會名單

名 譽 主 任：冷述仁

名譽副主任：桂貴英

主　　　任：蕭苑生

副 主 任：趙海鑫　張梅瑛

主　　編：冷先鋒

副 主 編：鄧敏佳　潘慧君　鄧建東　陳裕平　冷修寧

　　　　　冷雪峰　冷清鋒　冷曉峰　冷　奔

編　　委：劉玲莉　張貴珍　李美瑤　張念斯

　　　　　葉旺萍　葉　英　陳興緒　黃慧娟（印尼）

　　　　　葉逸飛　陳雄飛　黃鈺雯　王小瓊（德國）

　　　　　葉錫文　翁摩西　梁多梅　ALEX（加拿大）

　　　　　冷　余　鄧金超　冷飛鴻　PHILIP（英國）

　　　　　金子樺

顧　　問：蔡長慶　馬春喜　陳炳麟　王子天

法 律 顧 問：王白儂　朱善略　劉志輝

賀

祥修觀音拳
慧君展英姿

馬春喜
二〇二三、六、四

中國武術九段　馬春喜老師

4

祝賀潘慧君老師禪修 - 觀音拳面世

　　夏花之絢爛：在中國武術的百花園中，又綻放出一朵美麗的奇葩，那就是潘慧君老師的觀音拳。香港太極拳武術界，無人不曉英姿颯爽的潘慧君大姐，她為人豪爽，聲音洪亮。只要和她一接觸認識後，就能感受到潘大姐的強大的"氣場"。這股氣場來源於她深厚的文學素養、武學造詣、藝術風範、處世品德。平易近人的她，喜歡攝影，相機不離身，既會幫你和大家熱情拍照，也會與你喝茶吃飯，更能為您力所能及地排憂解難，可以說是：大到談武論道，小至家長裡短，無微不至，如沐春風。潘大姐雖然在香港太極拳武術圈名氣很大，但難能可貴的她出於對武術的痴迷和熱愛，不僅每天堅持練功，還悉心傳授他人。心領神會地將所學到的武術精華心得記錄下來，毫無保留地奉獻自己的武學水平出去，率先垂範，回饋社會。

　　練習太極，如盤玉石把件，仔細揣度，反復滋潤，氣布周身，天地和合，自達上品（上乘）。經雲"天道無親，常與善人"！善人者，善知者，善行者，善為者。為者循道，無為而無不為！潘大姐將禪修的境界融匯到太極形意中，難能可貴，實乃中國武術之盛舉，學武之人之幸事。

　　據了解，潘女士為了追求拳學，還經常到國內外各地參加比賽，詢師訪友，遍植桃李。掌握了很多武術門派技藝和非常寶貴的養生經驗。此次潘大姐編輯出版的觀音拳，是把珍貴的學武心路歷程無私奉獻給讀者，為武術愛好者和同好提供一個參考學習的資料範本。也為傳承武學和養生做了貢獻。觀音菩薩，大慈大悲，普度眾生，以觀音拳傳世，厚澤子孫，功德無量。

值此祝賀

洪少葵

2022 年 [月 28 日

Celebrating
Sarah poon's new book on Buddha boxing

I learned Taichi from Dr Poon over ten years ago. She always taught on one on one basis, at her residence. I now practiced taichi boxing, fan as well as broadsword on a daily basis. Having lived in Shanghai for the past 5 years, I still remember 80 percent of what Dr Poon taught (and lost 20% due to bad memory). I looked forward to coming back and learned from the master again. Not only did we have a teacher/student relationship, we also became personal friend and her husband as well.

Jeffrey Yu. Now retired. Previously CEO Edelman China, Publics Greater China CEO, and Regional Chairman and CEO, Bates Asia.

1-6-2022

前 言

　　中華武術，歷史悠久，淵遠流長，是中華民族歷史文明的象徵，也是中國文化走向世界的重要符號。

　　眾所周知，學武，德為先，「崇尚武德」是每一個習武之人所尊崇的武訓，這一點在本書作者潘慧君老師身上完美體現出來，她為人坦率、尊師重道，樂於助人，年輕時當過兵，為追求武學，尋師訪友，足跡遍及全中國（少林寺、五祖拳、陳家溝、武當山）等武術勝地，遇見很多名師，學以致用。在參加國內外很多重大武術比賽，並取得了優異的成績。在 60 多歲的年齡，拜天下第一鐵臂「蔡長慶」大師為師，潛心學習國家非物質文化遺產"五祖拳"，成為蔡長慶大師的唯一高齡的女徒弟。掌握了南少林易筋經和五祖拳深不可傳的奧秘，獲得了非常寶貴的健康、養生經驗。

　　「禪修觀音拳」綜合了太極，瑜伽，易筋經，佛手印等諸多武術、養生之精華，由淺至深、老幼鹹宜，是一套難得的現代養生拳法，通過學習鍛鍊，對防病健身、養生怡情效果極佳，特別是針對一些中老年人慢性病，如心臟病、高血壓等都能起到非常好的治療和康復效果。

　　此次出版「禪修·觀音拳」一書，是一次非常大的突破，是目前唯一的一本教材書，之前雖有不少學練者，卻從未有過參考書籍、教材書，潘慧君老師通過多年的習武、從醫（我知道她曾經是醫生）的親身體驗，編寫出通俗易懂的文字，並注有每一式練習對身體的好處。從技術動作到圖片拍攝，從視頻剪輯到排版設計，每一個細節都親自把關，生怕會出錯。出版前期還得到很多武術名家、社會名流都為此書題詞、寫序，都表示對潘老師出書的大力支持。

　　特此向廣大讀者推薦「禪修·觀音拳」一書，是追求健康、養生者之福音，也祝願全世界的人民健康、幸福、美好。

注：此書出版發行後，會在各大書店和圖書館上架，敬請期待！

<div align="right">

香港國際武術總會主席　　冷先鋒

2022 年 5 月 25 日於香港

</div>

禪修觀音法

中華武術
發揚光大

流泉

潘慧君師傅雅屬

巾幗木蘭

壬寅夏日香江王子天書

9

祝：禪修觀音拳出版

武德弘揚

國際武術聯合會傳統武術委員會委員
香港武術聯會執委／義務司庫　康強敬賀

祝贺潘楷之君观音拳书获成功出版

博采众长

陶明诠

弘揚國粹

功在千秋

壬寅 呂卓君 書

12

研精用宏

賀禪修觀音拳出版

壬寅之夏 吳秋鍵书

熱烈祝賀潘慧君師傅觀音拳出書成功

尚武崇德

漢唐中華茶文化協會
主席潘彼超敬賀

觀音拳的起源与作用

　　觀音拳，是浙江溫嶺市武術協會，江慧麗老師結合陳式太極拳，瑜伽、佛手印創編的一套具有強身、壯體、養生於一體的一套拳法。在創作過程中，得到多名武術家的悉心指導和大力支持。拳譜的大部分出自浙江天臺護國寺，善覺法師，此拳是一套適合男女老少，養生健身防病治病的拳法。

　　這套拳的最大特點: 就是雙手合十，從中醫的角度講，雙掌一合，血氣自來，手上有很重要的經脈，三條陰經（心經、肺經、心包經）三條陽經（大腸經、小腸經、三焦經），雙手合十其實就是在收斂心包經，合十後停在檀中穴，人的心神自然會收住。

　　據美國一位醫學教授研究發現，人在雙手十指相貼，掌心相對時，可以身心放鬆，它就是通過合的"交感"使陰陽相合進而使人體"先天元氣"和"後天陰精"相交，正如《素問生氣通天論》所說的"陰平陽秘、精神乃治"，從而達到強身健體。同時通過在行拳走架時，反復"雙掌合十"的功法鍛練，刺激手上的經絡穴位，達到治病療疾、增強體質的目的。

　　觀音拳動作緩慢，每一招都有不同部位的拉伸，從而緩解肌肉緊張，讓身體放鬆，提高身體的協調性，減少局部乳酸的堆積，加速乳酸的排泄，改變血管硬化，預防心血管疾病。

　　日本立命館大學體育健康科學部的一項研究顯示，拉伸運動有

助於改善動脈硬化，促進機體的血液循環，這套拳的大部分動作都採用刺激，拉伸全身的經絡，消除淤塞在經絡裏的不良物質，促使經絡的暢通，從而達到防病、治病的效果。人常說："筋長一寸，命長十年，"觀音拳就能起到這個效果。

觀音拳的作用，一種無需任何藥物介入，只是通過自身的伸拉，由不同動作組成的具有保健、治病、康復等功用，每一招動作都有明確的健身目的，對五官、頭頸、軀幹、四肢、腰、腹等全身各部位，通過伸拉，旋轉，合掌，下蹲便可激活人體自身潛能進行自我修復的方法。

觀音拳是在不斷創新、提煉與發展的過程中，逐漸形成以哲理、醫理、拳理於一體的拳種，觀音拳在太極拳博大精深的理論和技術體系中，充分顯示了中華民族在體育文化領域中獨特的創造力和卓越的成就，太極愛好者，應積極推廣，才能使太極文化得到發揚光大。

潘慧君

2022 年 4 月 21 日

自 序

　　我的太極人生,太極拳給了我第二次生命,為了實現我人生的夢想,
1992 年，我帶著兩個未成年的孩子來到香港，為了生計，我去打工，
雖然做好了充分的思想準備,滿懷信心應對即將面臨的各種挑戰,然而,
現實卻是殘酷的。語言不通，在此之前，從未接觸過粵語，英文字母，
更是一個都不認識，所以，根本找不到像樣的工作，所有的大陸學歷，
在香港不承認，就這樣，我只能依靠以前在醫院工作的經歷，在香港
的醫院裏找到一份看護工作。卑微的職業和來自大陸的身份，使我飽
受歧視，曾經一度想放棄這份工作，但也正是這份工作、讓我有了更
多接觸香港社會的機會。更激發了我前進、努力的信念，我告訴自己
不能輕易認輸，那一段時間裏，我白天開中醫診所，晚上在醫院上班，
回家還要照顧兩個年幼的孩子。我抓住一切機會，瘋狂的學習英文和
粵語…。終於我在香港買了屬於自己的房子，紮下了根。我的家庭和
事業漸漸朝著好的方向發展，然而，命運卻是如此弄人，因為常年超
負荷的勞累，我的身體出現了嚴重的問題。原以為堅持堅持就好了，
但事實上，我的哮喘已經影響到了正常呼吸，骨質疏鬆導致手關節變
形，骨頭密度已經低於正常值，我找了幾家醫院，醫生都說沒辦法根治，
就在我幾乎絕望的時候，一次聊天得來的資訊，挽救了我每況愈下的
身體，並且使我得到了當時根本沒有想到的很多寶貴的人生財富。

　　Josephine 是我在香港的朋友，她在香港理工大學高級教學發展
中心、擔任主任工作，我們偶爾聊天談健康，她在一份醫學研究報告

中看到，研究人員把做慢運動和不做運動的人分成兩個組，進行 10 年的追蹤研究，發現每天練習太極拳的人與不練習太極拳的人相比，前者的心、肝、脾、肺、腎要比後者不做運動的人，強壯 10 到 15 年，骨頭系統強壯 15 年到 20 年。她問我，中國的太極拳真的有這麼神奇嗎？我說、我要請教有這方面研究的朋友，再回答你，於是我打電話給我的同事，還有搞健康養生方面的朋友，他們都是一種回答，你想活命，你想健康，就一定要運動，除此之外，沒有好的辦法。我那時是已經到了病急亂投醫的地步，於是，我就抱著想活命的態度去國內，開始了練習太極拳的新生活，從最初級馬步、踢腿、走太極步，到進入套路的練習，每一個招式對我這個沒有運動天賦的人來說，都不亞於剛學會走路就要翻越一座大山。練習時，我渾身疼痛難忍，幾度都想放棄，老師為了鼓勵我，讓我參加太極拳的比賽，在賽場上，我碰見了一位身患癌症的大姐，她說，因為不想死，才去公園碰運氣，沒想到，太極拳讓她下了病床、走上了賽場，癌症並不可怕，怕的是自己先倒下。她的話讓我非常震撼，給了我練下去的動力，我暗自下決心，活著練，死了算。我的堅持不懈，終於換來了比賽場上的一塊塊獎牌，換來了一天比一天健康的身體，練習了三年的太極拳之後，我重新做了骨頭密度的測試，居然達到了正常的水準。這令我喜出望外，也更加堅定了，我練習太極拳的信心。現在，困擾我多年的骨質疏鬆引起的腰腿疼痛，關節炎、神經衰弱及哮喘病也被趕跑了，我的柔軟度也慢慢恢復了，也可以完成太極拳規定的動作或套路。

太極拳無疑是中華民族特有的國粹，具有強大的吸引力和凝聚力，這是我在親身體驗之前是無法想像和相信的，發生在我身上的變化，我的朋友們奔走相告，很多人在我的影響下，開始練習了太極拳，來

自美國的 Josephine 正是她介紹我認識了太極拳，並在其中受益良多，但她自己卻觀望了很久，直到發現了我身體的巨大變化，才終於相信太極拳的神奇力量，十幾年前，她也加入到了練習太極拳的行列中，並且做了我的學生，不僅如此，她還把太極拳介紹給美國的親朋好友，她還喜歡上了中醫，喜歡上了很多中國的傳統文化，在賽場上認識許多來自不同國家的太極拳愛好者、有些成了我的良師益友，我們一起切磋交流，相互鼓勵，共同進步。每當參加比賽，穿著代表香港的隊服，隨著音樂，踏著帶有節奏的步伐入場時，我心潮澎湃，仿佛自己 18 歲，忘記了自己已是花甲之年，我在各種比賽中獲得了名次不等的獎牌，至今已有 38 塊，在賽場上結識了不同國家的太極朋友，瞭解不同門派太極拳的動作和區別，但是，陳家溝之行，卻給我帶來了前所未有的心靈震撼，陳家溝是太極拳發祥地，陳氏家族數代弟子在這裏得到傳承，並把太極拳發揚光大，並使之風靡世界、享譽中外。我還有幸成為王西安、馮建君大師的學生。並得到賜教和真傳，使我徜徉在濃厚的太極文化氛圍中，終於明白了太極拳之所以稱為國粹，並吸引世人為之沉醉的原因所在，強身、壯體、身心雙修，使人心靜。太極拳蘊涵著深刻的人生哲理，我深刻的體會到，太極拳強調以柔克剛，剛柔相濟，只有心靜下來，內在的力量才會一點點聚集和滋生出來，鬆透了才能產生巨大的爆發力，太極拳也有凌厲的肢體動作，要配合呼吸，在沉靜的氣息中有節奏的開合，如果在這些動靜開合上稍有紊亂，就達不到預期的效果。

在我 60 歲的高齡，誠拜天下第一鐵臂蔡長慶大師為師，學習國家非物質文化遺產"五祖拳"，明師難得，需要珍惜，所以我經常起早摸黑，勤學苦練，在師傅耐心的傳授下，掌握了不少"五祖拳"裡的功法及南

少林易筋經要旨。尤其是南少林易筋經，將調身、調息、調氣、調心為載體，簡直是人體的大藥，我感悟到觀音拳吸收了陳式太極拳、瑜伽、佛手印結合了中醫的經絡、氣血理論。創出一套難得全面的觀音拳養生拳法。通過演練，覺得觀音拳獨特的養生、防病、治病效果極佳。其動作大量使用了"雙掌合十"的合掌式，這一式可以刺激手上的經絡穴位，使陰陽二氣交會融合，能夠達到心安清淨，增強體質的目的。

　　觀音拳以放鬆為根基。傳遞出一種伸展、轉體、開合、靜中觸動、動猶靜的原則，對人體的功能改善有良好的作用，這就是觀音拳之所以能夠治療各種慢性疾病，能夠增強體質和使精神煥發，同時觀音拳也改變了我的性格、想法、平淡對待得失，冷眼看盡繁華，暢達時不張狂，挫折時不消沉。心素如簡，人淡如菊，在潮起潮落的人生舞臺上，舉重若輕，來如雷霆收震怒，罷如江海凝清光，從極度的狂野淋漓到一瞬間清水凝止的安謐。需要一份熱愛拳術生活的激情和一顆沉靜超然的心，從中文到英文，從中餐到西餐，從東方文化到西方文明，自認為已經完全融入香港生活的我，卻在轉瞬間不可遏制的愛上了中國傳統文化—武術，在香港這個充滿東西方文明的衝突地區，為了活命，我與武術結緣，找到了醫武結合，找到了健康，找到了人生的樂趣，找到了東西方文化的契合點，自信自立，收放自如，我要與武術，相伴終身。

<div style="text-align:right">

潘慧君

2022 年 4 月 21 日

</div>

序 言 一

蔡 長 慶

潘慧君女士,高級拳師資格、國家武術六段。潘慧君一生嗜武。先後師承太極拳名家郝心蓮、王西安、史潮記、馮建軍等老師學習太極拳。為了追求拳學,經常到國內外各地參加比賽,詢師訪友。多次參加國內外各種武術大賽,先後榮獲金銀銅牌三十多枚,2012 年獲得《中華太極拳傳承譜糸》確認陳式太極拳第十三代傳承人。並且論文一篇發表在中國太極拳雜志。

潘慧君在 60 多歲的高齡,誠懇拜本人為師,學習國家非物質文化遺產"五祖拳",成為較傑出的高齡女徒弟。她癡迷武學,經常起早摸黑,勤學苦練,掌握了不少"五祖拳"裡的功法及南少林易筋經要旨。潘慧君運用所學,將調身、調息、調氣、調心為載體,再吸入陳式太極拳、瑜伽、佛手印結合了中醫的經絡、氣血理論,創出一套難得全面的觀音拳養生拳法。通過演練,覺得觀音拳獨特的養生、防病、治病效果極佳。其動作大量使用了"雙掌合十"的合掌式,這一式可以刺激手上的經絡穴位,使陰陽二氣交會融合,能夠達到心安清淨,增強體質的目的。

為了使所學有所遵循,潘慧君將"五祖拳"和"觀音拳""南少林易筋經,"內外家鋼柔功法融會貫通,從而殊途同歸。又將平生所學心得匯集成書,為傳承中華優秀的武學和養生做貢獻。相信此書出版,一定會對武術養身的傳承發展,產生巨大作用,無論

對前人或後代，其積極意義和深遠的影響更是毋庸置疑。

　　禪武相輝，拳法猶如禪法，修行暫中頓，聽法頓中暫。始於戒律，精於定慧，證於心源，妙於了悟。至其極也，非口手可傳焉。

　　壬寅年，　夏。　　國家非物質文化遺產"五祖拳"傳承人

2022 年 5 月 1 日

序言二

毛明春

潘老師是一位醫務工作者，還是一位慈愛、勤勞的武術明師。她的習武經歷和許多武術家的經歷非常相似，由身體有疾患，醫藥無助，最後遇到中國傳統武術，嘗試著用武術獨特的運動方法和思維方式解決了祛病健康的難題。武術可以解決很多身心疾病是個世界奇跡，這一奇跡不斷在中國的大地上發生！潘老師就是這些奇跡中的一個。她曾經是一個患有哮喘、骨質疏鬆、腰腿骨痛、關節炎、神經衰弱等多種疾病的人，這麼多病對一個人的折磨，帶來的痛苦可想而知。有幸的是她終於遇到了中國傳統武術，遇到了太極拳。經過三年太極拳的刻苦修煉，潘老師不但解決了自己的健康問題，而且參加過國內外各種武術大賽，榮獲金牌21塊，銀銅牌14塊。2010年被收錄於中國文史出版社出版的《太極拳人物誌》。2012年獲高級拳師資格證書。明師出高徒，潘老師能取得這麼多成績與他的幾位師傅也是分不開的，她拜蔡長慶、郝心蓮、王西安、史潮記、馮建軍等多位國內外知名武術家為師，習練多種傳統武術，被認定為陳式太極拳第十三代傳承人之一。

觀習潘老師新著《觀音拳》有以下幾點感知：

1、傳統性：觀音拳源於太極拳、瑜伽和佛手印，結合了中醫的經絡、氣血理論，所以它是具有傳統性的。

2、獨特性：觀音拳是獨特的，其動作具有顯著的風格，表

現在大量使用了"雙掌合十"的合掌式，這一式可以刺激手上的經絡穴位，使陰陽二氣交會融合，能夠達到心安清淨，達到防病治病、增強體質的目的。

3、科學性：其科學性突出的表現在它的武醫結合，從拳術演練的醫學理論基礎到每一個拳式的醫療養生作用，都給予了適宜的科學闡釋。比如闡釋了拉伸運動的作用：有助於改善動脈硬化，促進機體的血液循環，運動全身的經絡，消除淤塞在經絡裏的不良物質，促使經絡暢通，從而達到防病、治病。

4、實用性：觀音拳套路不長也不短，共有二十三式，適合於男女老少，易於學習和推廣，其著眼點重點放在解決人體的健康方面，而且經實踐證明是很有效驗的，這就對當前社會上氾濫的文明病有很好的醫治作用。

5、創新性：將太極拳、瑜伽、佛手印、中醫以及現代醫學相結合，成為一個獨特的、有效的、人們喜愛的拳術，是一個了不起的創新。創新需要廣博的知識和勇於探索的勇氣，觀音拳的創編者著述者精神可嘉，功德無量。

本人很樂意介紹和推薦本書給廣大武術愛好者和喜歡運動及體療康復的讀者，願大家在快樂的修習過程中獲得健康和幸福。

2022 年 5 月 1 日

序 言 三

史潮記

友誼長存 青春永駐

出生於 1956 年的潘慧君，在特定的歷史背景下前往香港定居。為了生計，歷盡千辛萬苦，以至積勞成疾。為了醫治身體的病痛，在萬般無奈之際，接觸太極拳。自此對太極拳樂此不疲，並且收穫頗豐。在鍛煉好身體的同時，還獲得了諸多獎項，同時傳承、傳播、弘揚了祖國傳統文化，可喜可賀！

我有幸認識潘女士，也是緣於太極拳。她曾於 2005 年和 2007 年兩次來焦作參加焦作國際太極拳交流大賽，期間我們結識，彼此留下了美好的印象。交談中，我覺得潘女士在拳藝和人品兩方面不一般，可謂德藝雙馨。她終能取得榮譽和身體康健雙豐收，完全在我預料之中。

我們之間感情的進一步加深，是在我後來的兩次香港之行。2009 年，原焦作市人大常委會主要領導和我帶領焦作市 50 多名學生隊員，遠赴香港參加第七屆國際武術節。在國內外 586 支參賽隊中，我們獲得了團體第一名。多名隊員取得金、銀、銅牌，我的女兒史蕊源獲全能冠軍。為了表示祝賀，潘女士盛邀我們幾個主要成員到她家做客。次年我再次帶團隊到香港參賽，潘女士又一次熱情地邀我們到其家做客。我先後在潘女士家中兩次傳授指導陳氏太極拳。潘女士勤奮好學，十分鍾情於祖國的傳統文化，

習練十分認真、刻苦。經我指導後，潘女士拳藝更加精進，在以後的新加坡、臺灣，武當山，南少林和焦作交流大賽中多次獲得金銀銅牌。

　　潘女士是我認識的太極拳愛好者中，十分熱愛中華民族國萃國術的好拳友。願潘女士拳藝精進，身體健康，青春永駐，家庭美滿幸福！願友誼長存！

史澤記

2022 年 4 月
於河南省焦作市

序言四

王子天

智慧君子的使命：

　　觀音菩薩是＂慈悲和智慧＂的化身，＂普渡眾生＂是其入世情懷，＂聞聲救苦＂令無數蒼生脫離苦厄。現在潘慧君師傅通過自身對＂觀音太極拳＂的認知實踐和感悟著書立說，希望能與大眾分享其強身健體的心得樂趣。潘師傅為＂觀音太極拳＂的每一招式對應身體內五臟六腑的經絡學說，體驗和展示其實在效益，不但通情達理，趣味盈然，而且配以圖像，使其人體運動藝術性特出。讀者可參照模仿而達到舒筋活絡的功效。

　　天行健，君子以自強不息。地勢坤，君子以厚德載物。＂潘慧君師傅自少受到優良傳統文化的薰陶，＂家道家風，母儀天下＂影響她幾十年來待人接物的處世態度和價值觀，並能引導子女的成長和成就事業。

　　潘師傅天生麗質，性格開朗，樂善好施。她積極參加各種武術活動，並在比賽中得獎無數。同時她也能轉益多師，尊師重道而悟道達人，關愛社群。香港觀塘海濱公園，每逢星期四晨早的＂太極拳推手＂活動，都會看到她的身影。她不但參予推動，還為大家拍照上網留念，在互聯網世界弘揚太極強身健體的武術文化，她那紅衣俠女的武術形象給同道愛好者留下深刻的印象。

27

痛則不通，通則不痛。＂黃帝內經為人們說明病痛的根源及其治療方法。中醫＂不偏不倚＂的太極陰陽平衡學理，為華夏上下五千年文明的生命力發放神功異彩！

　　＂智慧君子＂的使命感令潘師傅無悔今生多難的經歷和機緣。但願其＂文以載道，造福眾生＂功德無量。

王子天

香港美術研究會會長

2022 年 5 月 18 日

霍震寰先生

王西安老師

蔡長慶師傅、康強、王子天老师

盧偉強、冷先鋒老師

馬春喜老師

張山老師 郝心蓮老師

陳正雷老師 王西安老師

陶昭強老师

王振華老師

王子天老師

武振文老師

徐小明導演

于海老師

錄製現場

張希貴老師

Josephine

鐘雲龍道长

朱天才老師

周盟淵老師

曾乃梁老師

馬春喜老師

陳炳老師

施子清企業家和社會活動家及施雄鵬師傅

陳小星老師

李暉老師

陳慶州、陳永福、陳全忠老師

傅清泉老師

崔仲三老師

王戰國老師

少林寺學武

馮建軍老師

史潮記及肖飛武老師

洪少葵、冷先鋒、陶昭強老師

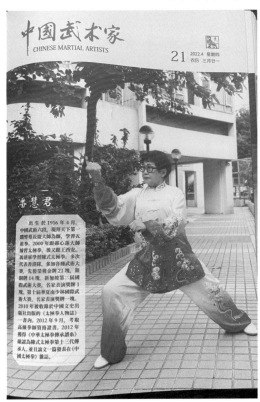

中國武術家入編

張東武老師

師弟林俊生

比賽現場

比賽回港

代表香港武術比賽

代表香港武術比賽

代表香港武術比賽

代表香港武術比賽

獲獎

獲獎

獲獎

獲獎 獲獎

獲獎

獲獎　　　　　　　　　　　　　　　　　　獲獎

獲獎

獲獎

獲獎

獲獎

獲獎

拳照

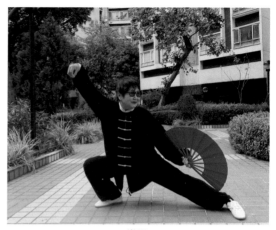

拳照

和家人在一起

拳照

和孫子在一起

目 錄

基本手型

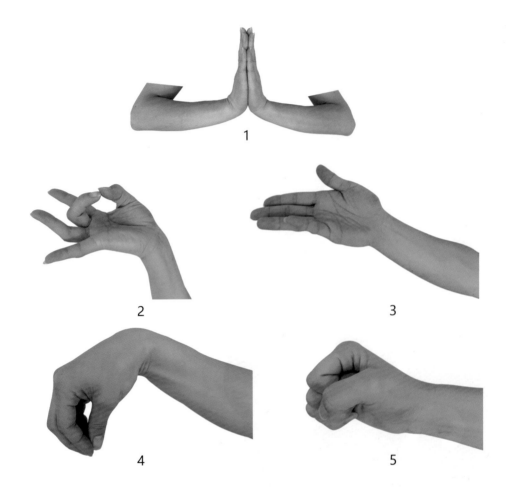

1

2 3

4 5

1、合十手：雙手輕輕合起雙掌，手指併攏，手心相對，手肘自然彎曲，置於胸前約呈 45 度。意指合十法界於一身。

2、蓮花指：其實叫做"說法印"，也就是時時刻刻教世人們懂得佛理，要"放得下、看得開、忘得掉"。

3、掌：五指微屈分開，掌心微含，虎口成弧形。

4、勾手：手腕鬆而平展，五指自然彎曲，指尖輕輕併攏撮在一起。

5、拳：五指卷曲、自然握攏，拇指壓在食指、中指第二指節上。

一、 禮敬觀音

抱拳禮 圖 1-1

1、身體中正，凝氣定神，兩腳併攏，內固精神，外示安逸，兩肩放鬆下沉，兩手自然下垂，含胸微收腹，頭頸正直，嘴微合，舌尖抵上顎，下顎向後微收，兩手心朝內，指尖自然下垂，意守丹田，目視前方，呼吸自然，圖1-1。

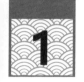

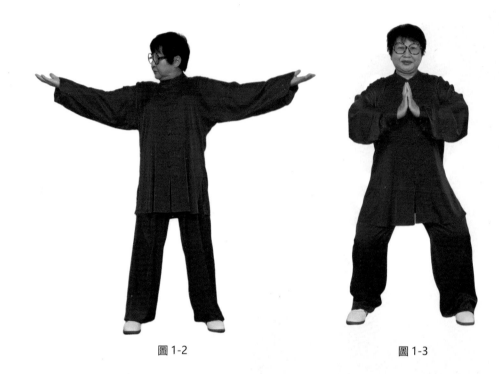

圖 1-2 圖 1-3

2、接上勢, 吸氣, 鬆兩胯, 兩膝微屈, 然後將身體重心移到右腿, 同時左腿鬆胯,
輕輕地提起左腳, 向左側橫開一步, 與肩同寬。隨呼氣慢慢下蹲, 雙手有直
下插的感覺。然後兩手向兩邊打開, 慢慢吸氣上升, 目視右手, 圖 1-2。

3、接上勢, 繼續上升, 呼氣, 頭轉正前方, 頭前合掌, 合十手沿著鼻樑,
下沉落至膻中, 圖 1-3。

作用: 調身、調心、調息, 雙手合十能讓人很快進入身心徹底放鬆的狀態,
肌肉一旦放鬆, 則會大大改善血液循環條件, 使血液流動比肌肉緊張時提高
十倍多, 降低血乳酸含量, 對減緩疲勞和避免運動損傷有重要作用。

二、花開見佛

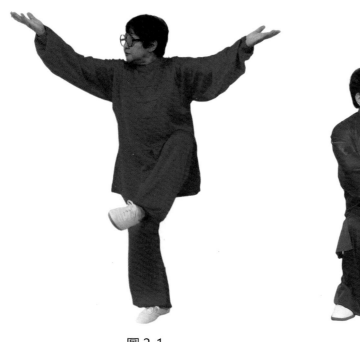

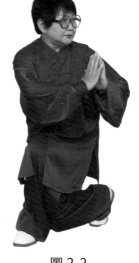

圖 2-1

圖 2-2

1、接上勢，雙手向前撐，背向後撐，向前弧形落下，雙手落至丹田處，左膝隨吸氣慢慢提起的同時，雙手向兩邊展開，眼睛看右手，圖 2-1。

2、接上勢，吸氣，左腳向右蓋步下蹲、同時兩手在左邊與頭高處合十，然後慢慢下蹲、呼氣、眼睛看左，合十雙手立掌，肘微平，沉肩墜肘，掌心要空，圖 2-2。

作用： 刺激全身經絡，強健關節和骨骼的靈活性，延緩膝關節的老化，增強下肢肌肉的力量，雙手上舉劃圈伸展，使肩關節周圍的三角肌、胸大肌、肱二頭肌、斜方肌、大小圓肌，崗下肌及背闊肌等得到鍛煉，由於上舉合十、一緊一鬆的牽拉，可以恢復肌腱的疲勞和提高肌腱的韌性與活力。

三、 超脫輪回

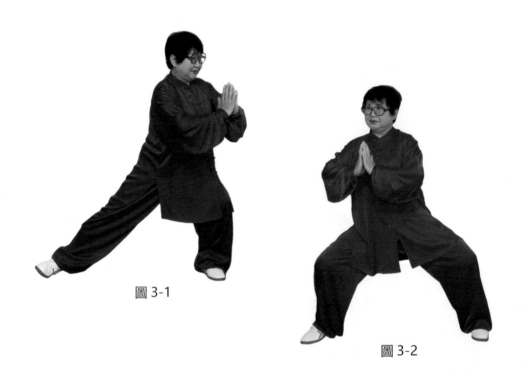

圖 3-1

圖 3-2

1、接上勢，吸氣，慢慢起身向右轉，收右腳，向左轉身，呼氣，右腳後跟向右方向鏟出，合十手型不變，然後向左再向右劃弧，重心移到右腿，隨著移重心身子慢慢轉右，然後重心微微左移，圖 3-1。

2、接上勢，重心後移左腿的同時，雙手合十，身子不動，圖 3-2。

作用： 帶脈繞行於腰腹一周，帶脈不通，可致腰腹和下肢各種疾病，此招能夠有效地活躍腰部，促進腰腹部的氣血循環，幫助疏通帶脈，起到強健腰骨的作用。

四、慈悲雙運

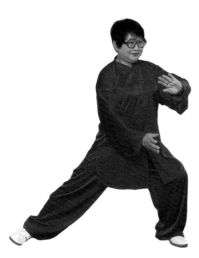

圖 4-1

圖 4-2

1、接上勢，吸氣，重心向左移，上身不變，雙手上下打開，右手上左手下，然後重心移右邊時，轉換左手上、掌心向外，右手置於小腹前，眼視左手中指，圖 4-1。

2、接上勢，吸氣，重心移到右邊，左腳跟步落右腳旁，右手掌心向外，向右劃弧，左手置於小腹前，然後重心移到左腿，呼氣、右腳向右邊開步，右手上手心外翻，左手置於小腹前，向右移重心，左腳跟步，實際上做了兩個雲手，眼視右手中指，圖 4-2。

作用： 雲手的轉手，以肩為軸旋轉，牽動胸部肌肉，背部肌肉，腹部肌肉參與運動，增加肩部血液循環，疏通淤積，可有效地預防肩周炎。左右膝持續輪換"半蹲"的動作。使膝關節周圍肌肉得到鍛煉，從而增進膝關節穩定性，讓下肢肌肉放鬆，改善膝關節血液循環。這個動作疏通了整個膀胱經，有效地預防頸、肩、腰、腿痛。

五、騎龍觀音

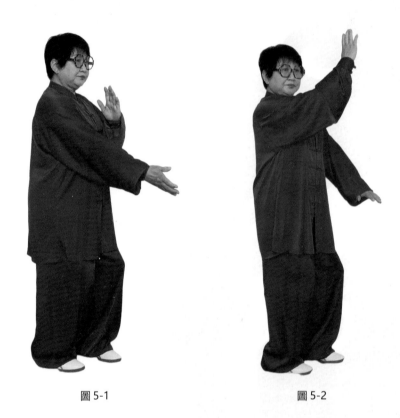

圖 5-1 圖 5-2

1、接上勢，呼氣，右腳腳尖朝左方向內扣，左手放在右肩頭，右手下按至丹田，圖 5-1。

2、接上勢，吸氣，雙手上下打開，重心在右腳，左腳活步，身子從右慢慢隨呼氣轉向左，右手上，掌心向前，左手下按左胯旁，手心向下，鬆胯、屈膝，圖 5-2。

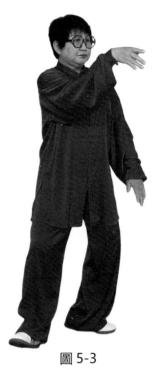

圖 5-3

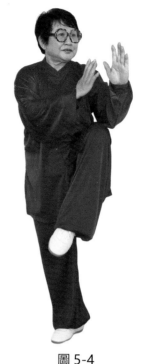

圖 5-4

3、接上勢，吸氣，右手向左劃弧，重心左移，呼氣、然後向右劃弧，右手下左手上，右腳尖外撇，圖 5-3。

4、接上勢，右手繼續向左劃弧，右腳尖內扣 45 度，右手劃弧到人體中心線，手與眉齊高，指尖朝上，呼氣、右手沿鼻樑下沉，落到膻中，重心移右腿，然後吸氣，用左手帶動左腳提膝，左手放在右手前方，雙手在同一條直線上，成右獨立步，圖 5-4。

作用： 這一式，鍛煉了全身十二條經絡，尤其定勢的獨立腳，打開了腿部的六條經絡，刺激了肝、脾、腎三條經絡，從而改善臟腑功能。中醫講，下肢疏通可以引血下行，引氣歸元，有效預防高血壓，糖尿病，頸、肩、腰、腿病。提高人體免疫力和平衡力。

六、普渡眾生

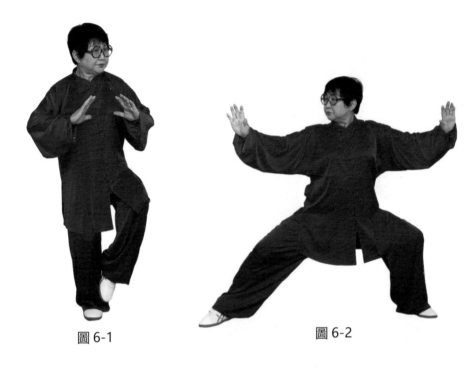

圖 6-1 圖 6-2

1、接上勢、吸氣，兩手微微向身子靠近，重心移至右腿，右腿屈膝，呼氣的同時左腳收，下落到右腳旁，圖 6-1。

2、接上勢，呼氣，左腳向左前方 45 度方向鏟出，雙手外撐的同時呼氣打開，重心落在左腿，成左偏馬步，眼睛看右手，圖 6-2。

作用： 雙手開合能增強人的宗氣，宗氣聚於胸中，支持肺呼吸和心臟血液循環，打開雙臂，增強了肺活量的同時，鍛煉了胸肌，定勢的馬步，可壯腎腰，強筋補氣，提升胸腹部抗擊打能力，單腳站立時，可以將人體的氣血引向足底，促進血液的循環，可以預防高血壓、足寒症等疾病，並且可以提高機體的免疫能力。

七、令登彼岸

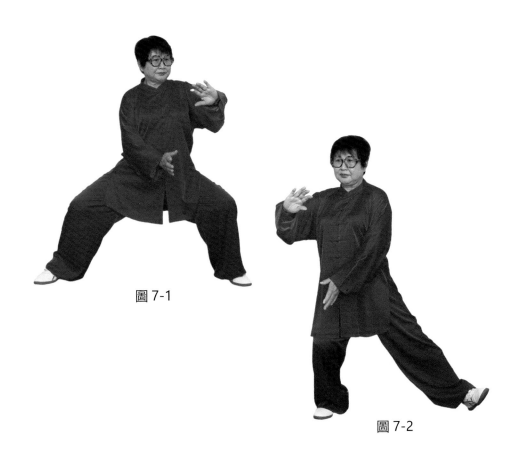

圖 7-1

圖 7-2

1、接上勢，吸氣，右手向左內劃圈時，右手上左手下，左手同時向右內劃圈，右手再劃圈時收右腳，圖 7-1。

2、接上勢，呼氣，左腳向左斜前方 45 度鏟出，向左移重心，圖 7-2。

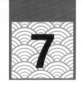

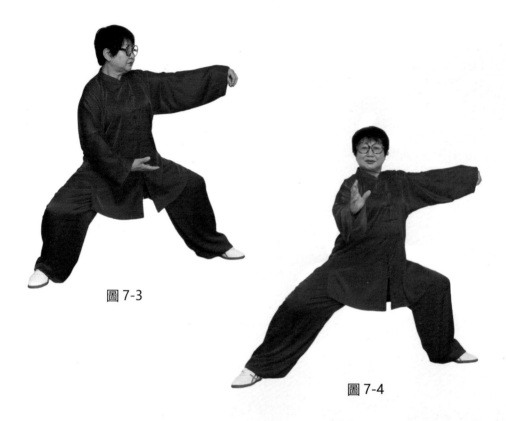

圖 7-3

圖 7-4

3、接上勢，左手變勾，右手前推，然後向右移重心，右手向下劃弧，呼氣，右手前推至勾手邊，圖 7-3。

4、接上勢，吸氣，右手向上向右劃大圈。開肩、開胯、下沉、呼氣定勢，圖 7-4。

作用： 活動腰胯，收震腳對通暢淋巴結和毛細血管有很好的作用，左右旋轉有效地調節促進腰部纖維的收縮，增加腰纖維力量，有效的減輕腰肌勞損，增加腰部及肩頸部的柔軟性及靈活性，活躍了血液循環，暖腎補精，增強了體質。

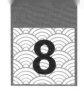

八、大士托天

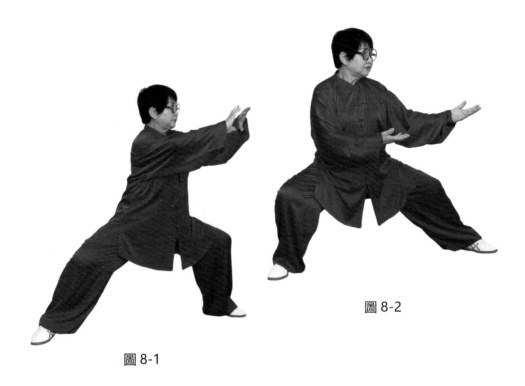

圖 8-2

圖 8-1

1、接上勢，鬆胯、鬆肩，吸氣、重心右移，呼氣，重心左移，雙手有弧度掤圓向下，畫弧翻掌向上，好像抱著一個大球，圖 8-1。

2、接上勢，吸氣，雙手向上向前托起，重心在右腿，胯向下沉，形成一個對拉，圖 8-2。

作用： 手有六條經絡，十指連心，人的手掌連著全身的器官和臟器，前伸後拉，疏通了手臂上六條經絡，合掌刺激手掌上的反射區，活絡十二經脈，疏通全身氣血，並將五臟六腑中的積鬱之氣散發出來，從而達到治癒百病的效果。

九、觀音隱身

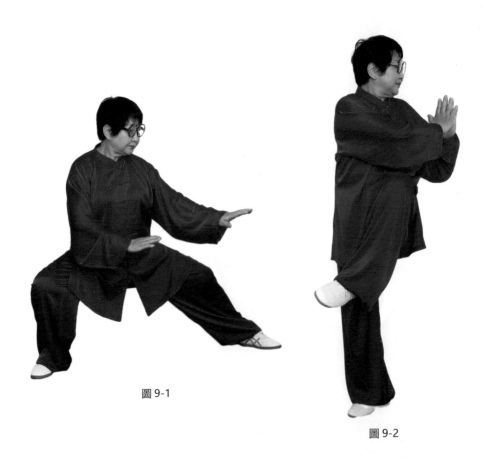

圖 9-1

圖 9-2

1、接上勢,雙手翻掌,呼氣,掌心下壓,移重心向右腿,左腳尖內扣,圖 9-1。

2、接上勢,收左腳,合掌,吸氣提起左膝,身體左轉 90 度,面向左面,目視前方,圖 9-2。

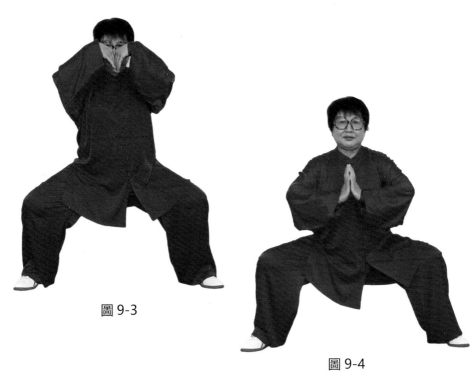

圖 9-3

圖 9-4

3、接上勢，呼氣，身轉正面，左腿保持不變，然後微微下落，向左面鏟出的同時，兩手手心朝臉，吸氣指尖朝眉心下穿，落到膻中，圖 9-3。

4、接上勢，呼氣，再向正前方推出的同時，背向後撐，形成對拉，手與肩平，鬆胯，吸氣，雙手向上劃圓向兩邊展開，慢慢落下，呼氣，雙手在丹田處合十，劃圓指尖向上，圖 9-4。

作用： 腰轉 90 度，此招能增強腰部肌肉力量、韌性、彈性，加強腰椎關節穩定，對慢性腰肌勞損，腰椎骨質增生等，有一定防治作用。還能促進腹腔盆腔的血液循環，對改善胃腸功能也有很大幫助。單腳站立本身對高血壓，高血糖，頸、腰椎疾病有幫助，同時預防老年癡呆。

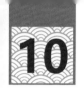

十、佛光普照

圖 10-1

圖 10-2

1、接上勢，呼氣、左腳尖內扣，右腳尖外擺，吸氣、向右轉身，重心移右腳，合十手型不變，圖 10-1。

2、接上勢，吸氣、左膝慢慢提起的同時，雙手上下對拉展開，手心相對，右手至丹田下面，左手提到耳旁，眼睛看右手，圖 10-2。

作用： 提腿能夠有效促進局部的血液循環，能夠有力的加強關節的韌帶的強度。這個動作其實走的是腎經，左腳對應著心臟和脾臟，提起左腿擠壓心臟，擠壓腹部，促進內臟蠕動，增加血液循環，促進新陳代謝，對保養內臟器官也有神奇的效果。

十一、觀音飛渡

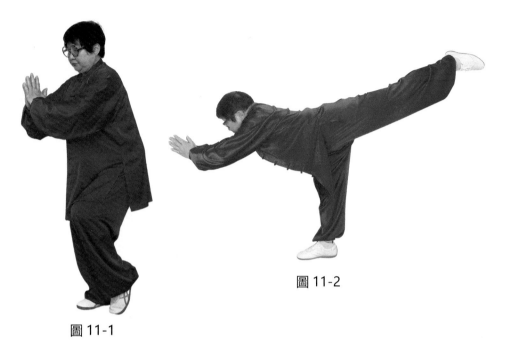

圖 11-2

圖 11-1

1、接上勢，雙手相合的同時左腳慢慢落下，呼氣的同時，雙手從下弧形上到膻中，圖 11-1。

2、接上勢，吸氣的同時手雙向前方穿出，同時提起左腳，用左腳後跟往後蹬，形成對拉，眼睛看前方，圖 11-2。

作用： 此招使人體的背部督脈及督脈兩側的膀胱經，得到鍛練，通過這個動作，有效的改善疏通經絡，讓營、衛氣血運行更加通暢，在督脈兩旁有華佗夾脊穴連結著五臟六俯。

觀音飛渡，雙手向前推，腿向後蹬，伸拉打開了人體手足三陽經和三陰經，有效的調節全身陰陽氣血，加快血液循環系統，改進部分組織的基礎代謝，活血化瘀，有減輕和治療頸、肩、腰、腿痛的功效。

十二、善才請聖

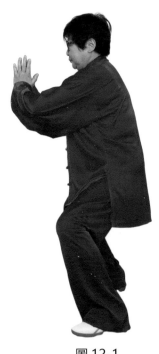

圖 12-1

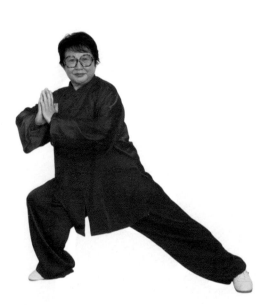

圖 12-2

1、接上勢，呼氣、左腳輕輕落下，與肩同寬。吸氣的同時左腳收到右腳旁，
圖 12-1。

2、接上勢，呼氣，左腳斜向後鏟出，雙手合掌不變，向左轉身成左弓步，
雙手向前推掌的同時，背往後撐，形成對拉，圖 12-2。

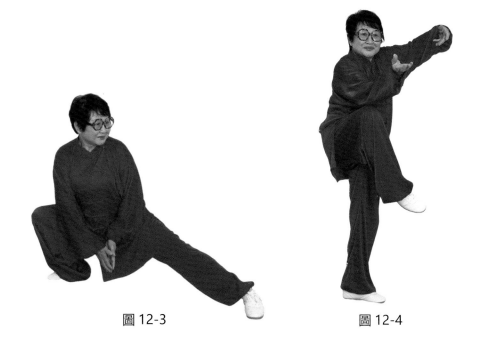

圖 12-3 圖 12-4

3、接上勢，吸氣，向左移重心，手合掌不變，但掌變平掌，指尖朝前，慢慢隨重心移到右腿時，鬆胯、下勢、呼氣、合掌的手落到左襠內側，然後順腿向前推出，推時重心左移，起身成左弓步，合十手立掌前推，圖 12-3。

4、接上勢，吸氣的同時左腳尖微微內扣，合掌向右劃弧，下沉，雙手展開上提的同時提右膝，右肘貼右膝，面朝 45 度，圖 12-4。

作用： 這個動作針對人體腿部上的六條經絡，尤其是大腿內側的三條陰經，肝、脾、腎以及外側三條陽經有深度的疏通作用，不僅增加了血液循環，單腳站立鍛煉了小腦功能和自身的協調性，強化下肢力量，更起到延年益壽的作用。

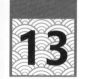

十三、龍女畈衣

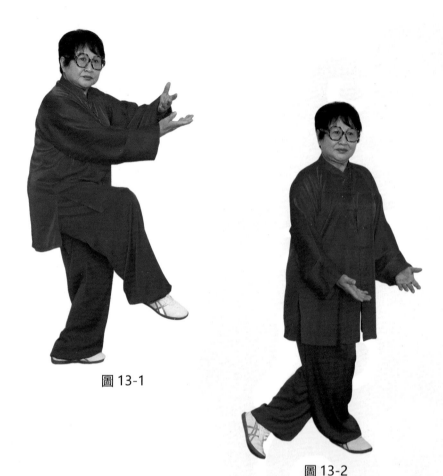

圖 13-1

圖 13-2

1、接上勢、呼氣，右腳慢慢向前方交叉落下，雙手交叉於丹田，圖 13-1。

2、接上勢，吸氣，隨後身子向正面轉的時候，雙手向兩邊展開，身子右轉雙手向兩邊展開，身和手要協調，眼睛看右手，圖 13-2。

圖 13-3

圖 13-4

3、接上勢，呼氣，雙手打開，慢慢下蹲，吸氣慢慢向上升至與頭同高，在頭右邊合十，圖 13-3。

4、接上勢，呼氣，慢慢下蹲，眼睛看右前方，圖 13-4。

作用： 反復下蹲還可以加強腿部的活力，可以有效的延緩大腦的衰退，還可以擴張下肢微小的動脈血管，可減少心臟的外周阻力，有效改善微小動脈血管壁的彈性，從而達到降血壓的作用。反復的提腿下蹲，能夠加快激素分泌，還能增加腰部和腿部的肌肉，促進身體的血液循環，使身體更加強健。

十四、回頭是岸

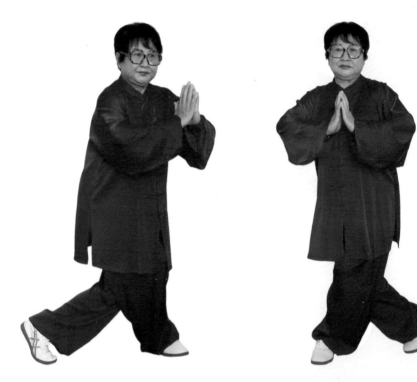

圖 14-1 圖 14-2

1、接上勢，呼氣，慢慢起身，手型不變，右腳尖內扣，左腳尖外撇，圖 14-1。

2、手型不變，身轉 360 度，左腳前右腳在後，圖 14-2。

作用： 此招用轉頭，轉腰，轉腿的方法，刺激淋巴系統，改善水腫問題，增加關節活動度，喚醒平時少用的肌肉，改善血液循環，提高基礎代謝力，對預防器官的衰老很有幫助。

十五、觀音坐蓮

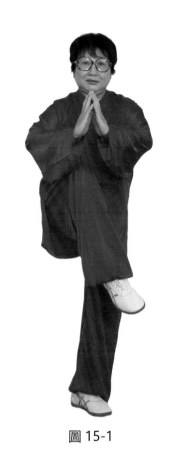

圖 15-1

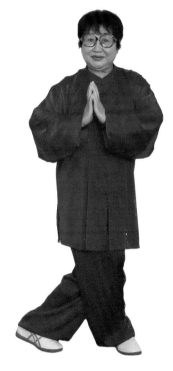

圖 15-2

1、接上勢，吸氣，提右膝交叉放在左腿前，手合十不動，圖 15-1。

2、接上勢，呼氣，右腳落在左腳前，慢慢將重心移到右腿，圖 15-2。

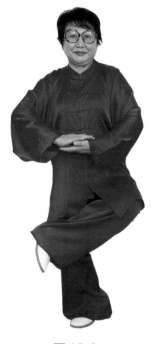

圖 15-3

圖 15-4

3、接上勢，吸氣，提左膝的同時，合十手變平，右手上左手下，圖 15-3。

4、接上勢，呼氣、左膝提高時，兩手慢慢分開，雙手形變蓮花指，左腿放在右腿大腿上，右手放在膻中，左手放在丹田，胯向下坐，圖 15-4。

作用： 單腳盤腿可以迅速地促進胃腸蠕動，打開胯關節，打開了腿部的經絡血脈，因此，五臟六腑會得到大量的供血，迅速改善臟腑機能，促進大腦供血。觀音拳的蓮花指，意在預防老年癡呆，因為大腦跟手指有密切的關係，經常活動手指，可以疏通經絡，使得全身氣血流通，從而達到促進代謝，對機體有不易衰老的作用。

十六、大士接引

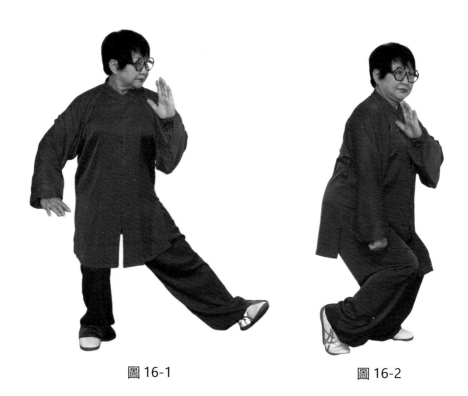

圖 16-1 圖 16-2

1、接上勢，吸氣，右手向右劃弧，左手向左外劃弧，重心移右腿，呼氣同時左腳向左前方開步，圖 16-1。

2、接上勢，吸氣，右手向上劃弧到頭頂，握拳，然後收右腳，重心移到左腿，呼氣，右手向下栽拳，左手落到右肩前，圖 16-2。

作用： 此招下蹲動作可以強健關節和骨骼的靈活性，延緩膝關節的老化，而且可以促進人體新陳代謝，有效加強血液循環，促進回心血量的增加，可以改善心肌的供應和新陳代謝，下蹲動作還可以加強腿部的活力，使得下肢的肌肉力量感增加，有效防止摔倒。

十七、複還沉浮

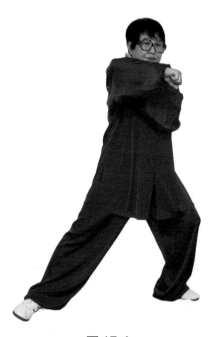

圖 17-1

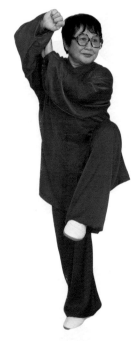

圖 17-2

1、接上勢，吸氣，起身，右腳向後開一小步，重心移到右腳，圖 17-1。

2、接上勢，右手握拳不變，左手放在右肘彎處。手心朝裏，吸氣，提左膝的同時，左手慢慢向前推至右手腕處，沉肩，鬆胯，圖 17-2。

作用： 手部有著豐富的經絡穴位，握拳強健心臟，這個握力牽扯到身上的六條經絡，肺經、心包經、心經、大腸經、小腸經、三焦經，這些經絡都要經過我們的手臂，通過握拳刺激相應的手部穴位，促進血液循環，促進新陳代謝，強化內臟器官和大腦功能，改善其病理狀態，從而起到防病治病強身的效果。

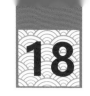

十八、菩薩編藍

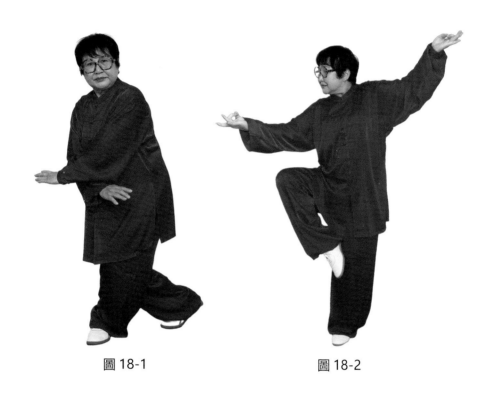

圖 18-1　　　　　　　　圖 18-2

1、接上勢，呼氣，下蹲，雙手交叉，右手下、左手上，眼睛看右手，重心移左腿，圖 18-1。

2、接上勢，吸氣，雙手上下打開的同時，提起右膝，右腳底板貼在左大腿面，蓮花指，好像抱個大球，眼睛看右手，圖 18-2。

作用： 這幾個開合動作，雙腿的交叉，提升，手部手指的變化，能夠疏通腿部及手部的經絡，增強腿部力量，提高身體的平衡及加強內臟功能。

十九、龍脊環抱

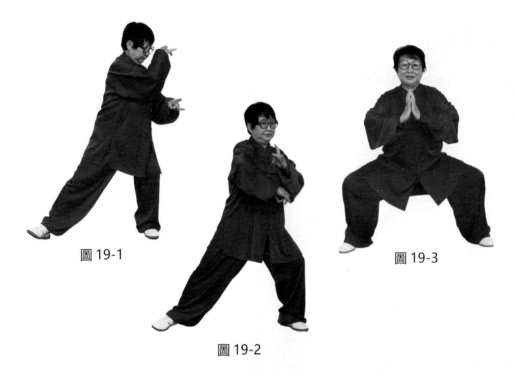

圖 19-1

圖 19-2

圖 19-3

1、接上勢，吸氣，身子旋轉朝正前方，雙手面前交叉，圖 19-1。

2、接上勢，呼氣，右腳向右邊橫開鏟出，右手放在左手下面，兩掌心朝下，身子微微向左轉，右手向外，兩手掌心翻轉，圖 19-2。

3、接上勢，隨著吸氣身體轉正前方，呼氣，馬步合掌，立於膻中，圖 19-3。

作用： 此招馬步雙掌合十立於膻中，可以強壯腰腎，強筋補氣，使人內臟氣血平衡，內氣充盈。內分泌功能增強，鍛煉了人的韌力和耐力，強壯了腿部肌肉的力量。

二十、童子拜佛

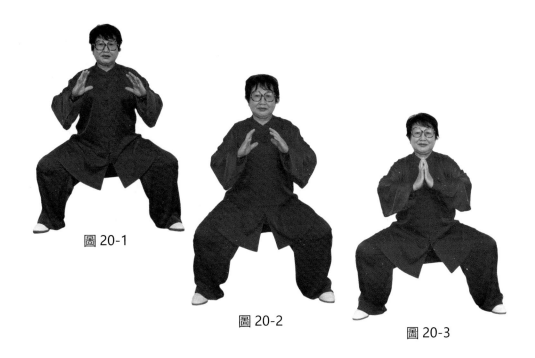

圖 20-1

圖 20-2

圖 20-3

1、接上勢，吸氣，鬆胯，開胸，雙手手心相對，圖 20-1。

2、吸氣，兩手慢慢分開，兩手開始有相吸的感覺，圖 20-2。

3、呼氣相合，兩手有合不攏的感覺，圖 20-3。

作用： 馬步開合，雙手相吸相系，在雙手開合的同時，全身也像氣球充氣一樣，隨呼吸開合，疏通全身經絡。也可以使人體內臟得到特殊的鍛煉，從而使體內氣血平衡，內分泌功能增加，由於內臟功能的增加，將使人體四肢百骸得以滋潤，增強了體質及抵抗力。

二十一、扭轉乾坤

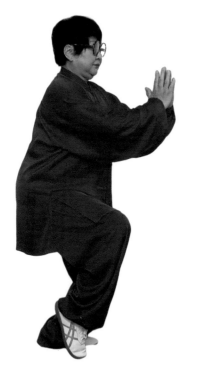

圖 21-1

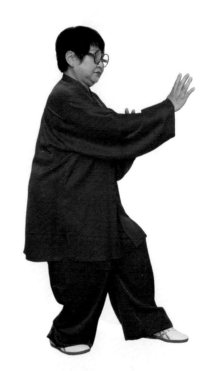

圖 21-2

1、接上勢，吸氣，右腳尖內扣，左腳尖外撇，手型不變，圖 21-1。

2、接上勢，呼氣，右腳向後撤步的同時，兩手分開，右手前推，左手放置右肘彎處，重心移到右腳，成左虛步，圖 21-2。

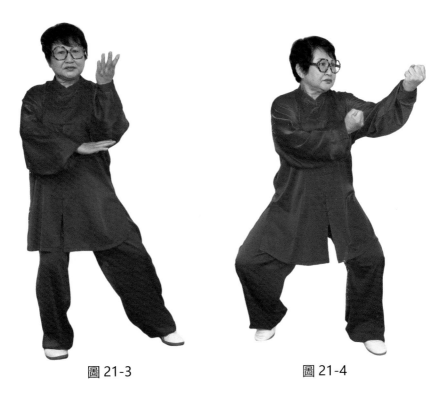

圖 21-3　　　　　　　　　　　　　圖 21-4

3、接上勢，吸氣，身向右轉的同時，左手前穿45度方向，呼氣、右手在左肘下，左手掌心朝上，圖 21-3。

4、接上勢，吸氣，身向左、再向右轉的同時，雙手變拳，重心移到左腳，左拳向內轉，身轉回到左45度。呼氣，然後沉肩墜肘，鬆胯，重心在左腿，成右虛步，眼睛看左拳，圖 21-4。

作用： 此招雙手同時進行不同的推拉，旋轉。全身的配合，即關節的伸屈，臀部下沉，握拳和放鬆，增加手指肌腱的力量，通過手指末端的抓放，牽動了"手三陽"和"手三陰"的經脈及腰部左右旋轉，從而激發和提高經脈的功能。

二十二、千手救苦

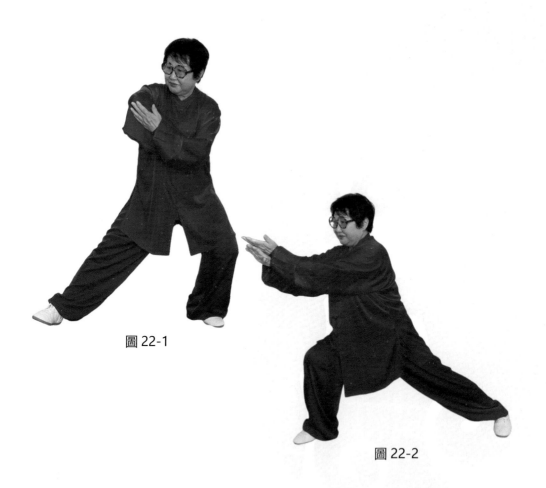

圖 22-1

圖 22-2

1、接上勢，吸氣，微微向左轉身，兩拳變掌，右手指尖向眉心下穿，呼氣，落到膻中，身體向右轉，右腳尖外擺，身體微微向前探，圖 22-1。

2、接上勢，吸氣，左手指尖向前穿，同時左腳向後蹬，形成對拉，圖 22-2。

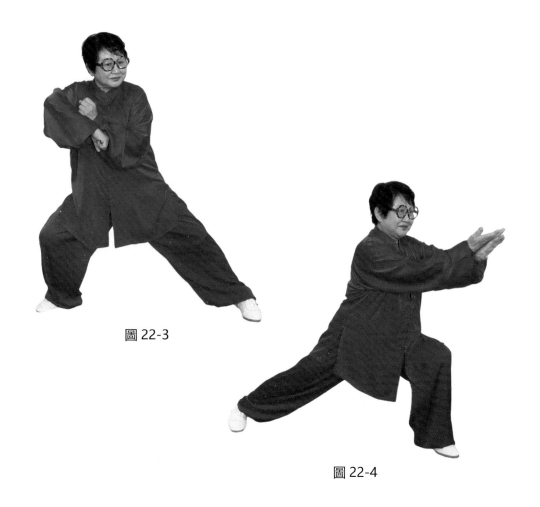

圖 22-3

圖 22-4

3、接上勢，呼氣，左手指尖向眉心下穿，落到膻中，圖 22-3。

4、接上勢，吸氣，身體慢慢向左轉，指尖向前穿的同時，右腿向後蹬，形成左弓步對拉，圖 22-4。

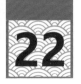

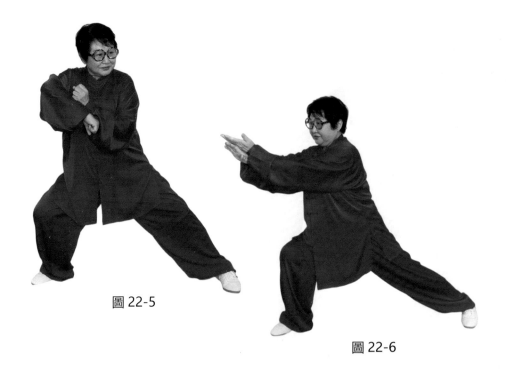

圖 22-5

圖 22-6

5、接上勢，呼氣，右手指尖再次向眉心下穿，落到膻中，圖 22-5。

6、接上勢，吸氣，向右轉身，雙手向前推，成右弓步，形成對拉，
圖 22-6。

作用： 千手救苦，通過腰部的纏繞轉動，引動起環繞於腰間的"帶脈"旋轉。臀部下沉，同時用意念引氣在其中周流。是帶脈的氣血更加通暢，從而啟動帶脈的功能，通過它對縱行軀幹部的諸條足部經絡進行調節，煉帶脈，袪除肝鬱，提高排毒能力，最明顯的就是改善便秘。

注： 帶脈是"奇經八脈"之一，起於肋下，環行腰間一周，起著聯繫和約束縱行軀幹部的諸條足部經絡。

二十三、佛果圓滿

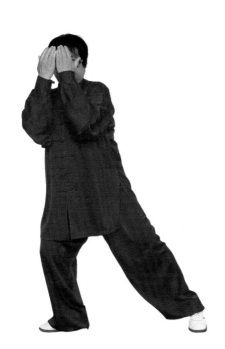

圖 23-1

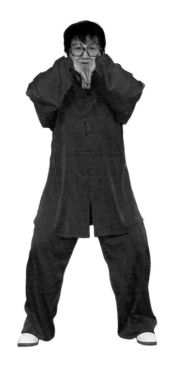

圖 23-2

1、接上勢，吸氣，收左腳、身體轉回到前方，雙手指尖向上，掌心朝面，圖 23-1。

2、接上勢，呼氣，雙手指尖朝眉心穿，下到膻中，身體慢慢上升，雙手慢慢下穿，穿到自然下垂，圖 23-2。

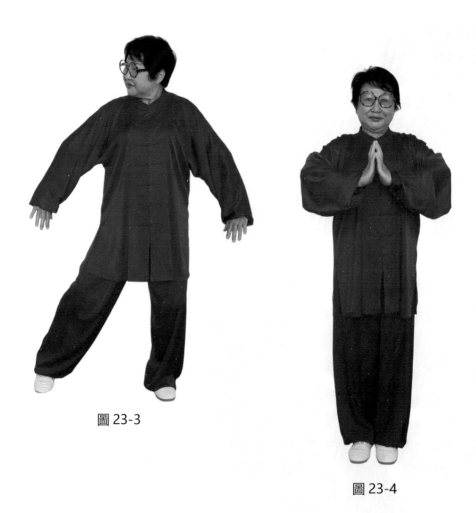

圖 23-3

圖 23-4

3、接上勢，吸氣，然後雙手向兩邊打開，手心向前向上劃圓，圖 23-3。

4、接上勢，隨雙手慢慢上升到頭頂合十，呼氣，收左腳，合十手下落到膻中，圖 23-4。

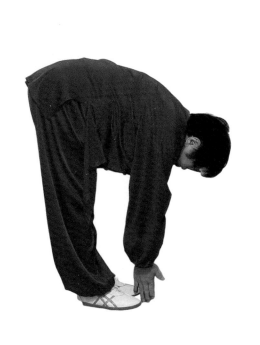
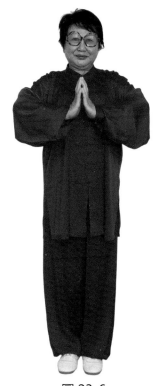

圖 23-5 圖 23-6

5、接上勢，吸氣，然後雙手向前向下劃弧，雙手落到兩腳中間，圖 23-5。

6、接上勢，吸氣，從中心線上升到膻中立掌收勢，圖 23-6。

作用：佛果圓滿拉伸和放鬆腰背部的肌肉，可以緩解腰背部的肌痙攣。另外通過脊椎的開合、下彎不但可以調整正常的生理結構，自動糾正椎體之間輕微錯位，而且還可以增加脊柱後側韌帶力量，督脈在得到刺激，從而促進氣血在其中流通，啟動和增加它的生理功能。

注："督脈"是奇經八脈中一條重要的經脈，出於會陰，行於腰背正中，上行至頭面，"督脈"是陽脈之海。有調節全身陽經經氣的作用。

【太極羊・專業武術鞋】

兒童款・超纖皮

打開淘寶APP
掃碼進店

XF808-1 銀

XF808-1 白

XF808-1 紅

XF808-1 金

XF808-1 藍

XF808-1 黑

XF808-1 粉

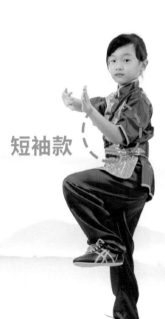

長袖款

短袖款

微信掃一掃

進入小程序購買

【高端休閑太極鞋】

兩種顏色選擇·男女同款

軍綠色

深藍色

 打開淘寶天貓APP

掃碼進店

 微信掃一掃

進入小程序購買

【武術/表演/比賽/專業太極鞋】

正紅色【升級款】
XF001 正紅

打開淘寶天猫
掃碼進店

微信掃一掃
進入小程序購買

藍色【經典款】
XF8008-2 藍

黃色【經典款】
XF8008-2 黃色

紫色【經典款】
XF8008-2 紫色

正紅色【經典款】
XF8008-2 正紅

黑色【經典款】
XF8008-2 黑

綠色【經典款】
XF8008-2 綠

桔紅色【經典款】
XF8008-2 桔紅

粉色【經典款】
XF8008-2 粉

XF2008B（太極圖）白

XF2008B（太極圖）黑

XF2008-2 白

XF2008-3 黑

5634 白

XF2008-2 黑

【學校學生鞋】

多種款式選擇・男女同款

可定制logo

香港及海外掃碼購買

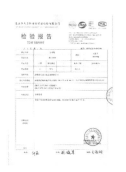

檢測報告

商品注冊證

打開淘寶天貓APP

掃碼進店

微信掃一掃

進入小程序購買

【專業太極服】

多種款式選擇 · 男女同款

微信掃一掃

進入小程序購買

黑白漸變仿綢

淺棕色牛奶絲

白色星光麻

亞麻淺粉中袖

白色星光麻

真絲綢藍白漸變

【武術服、太極服】

多種顏色選擇 · 男女同款

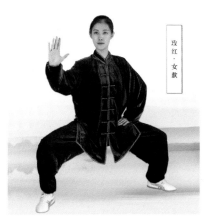
玫红 · 女款

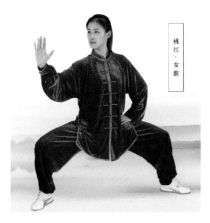
桃红 · 女款

【專業太極刀劍】

晨練/武術/表演/太極劍

打開淘寶天猫
掃碼進店

手工純銅太極劍　　神武合金太極劍　　桃木太極劍　　平板護手太極劍　　手工銅錢太極劍　　鏤空太極劍

手工純銅太極劍　　神武合金太極劍

劍袋・多種顏色、尺寸選擇

銀色八卦圖伸縮劍　　銀色花環圖伸縮劍

龍泉寶刀

棕色八卦圖伸縮劍　　紅棕色八卦圖伸縮劍

微信掃一掃
進入小程序購買

【太極扇】

武術/廣場舞/表演扇

可訂制LOGO

紅色牡丹

粉色牡丹

黃色牡丹

紫色牡丹

黑色牡丹

藍色牡丹

綠色牡丹

黑色龍鳳

紅色武字

黑色武字

紅色龍鳳

金色龍鳳

純紅色

紅色冷字

紅色功夫扇

紅色太極

打開淘寶天貓APP

掃碼進店

微信掃一掃

進入小程序購買

香港國際武術總會裁判員、教練員培訓班
常年舉辦培訓

　　香港國際武術總會培訓中心是經過香港政府注册、香港國際武術總會認證的培訓部門。爲傳承中華傳統文化、促進武術運動的開展，加强裁判員、教練員隊伍建設，提高武術裁判員、教練員綜合水平，以進一步規範科學訓練爲目的，選拔、培養更多的作風硬、業務精、技術好的裁判員、教練員團隊。特開展常年培訓，報名人數每達到一定數量，即舉辦培訓班。

報名條件：熱愛武術運動，思想作風正派，敬業精神强，有較高的職業道德，男女不限。

培訓内容：1.規則培訓；2.裁判法；3.技術培訓。考核内容：1.理論、規則考試；2.技術考核；3.實際操作和實踐(安排實際比賽實習)。經考核合格者頒發結業證書。培訓考核優秀者，將會錄入香港國際武術總會人才庫，有機會代表參加重大武術比賽，并提供宣傳、推廣平臺。

聯系方式

深圳：13143449091(微信同號)
　　　13352912626(微信同號)
香港：0085298500233(微信同號)

國際武術教練證

國際武術裁判證

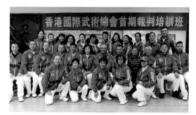

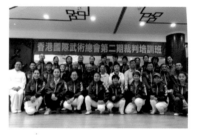

微信掃一掃
進入小程序

香港國際武術總會第三期裁判、教練培訓班

打開淘寶APP
掃碼進店

【正版教學光盤】

正版教學光盤 太極名師 冷先鋒 DVD包郵

打開淘寶天貓APP

掃碼進店

微信掃一掃

進入小程序購買

【出版各種書籍】

申請書號>設計排版>印刷出品
>市場推廣

港澳台各大書店銷售

冷先鋒

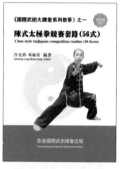

禪修 觀音拳

潘慧君 編著

書 號：ISBN 978-988-76316-0-6

出 版：香港國際武術出版社

審 定：香港國際武術總會

發 行：香港聯合書刊物流有限公司

香港地址：香港九龍尖沙咀梳士巴利道 3 號星光行 612-615 室

電話：00852-23081086　98500233＼91267932

深圳地址：深圳市羅湖區紅嶺中路 2118 號建設集團大廈 B 座 20A 室

電話：0755-25950376＼13352912626

印次：2022 年 6 月第一次印刷

印數：5000 冊

總編輯：冷先鋒

攝影師：張晉豪

裝幀設計：賈金嬌

設計策劃：香港國際武術總會工作室

網站：hkiwa.com　Email: hkiwa2021@gmail.com